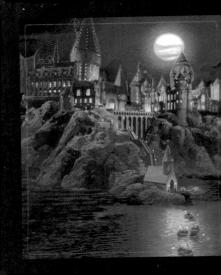

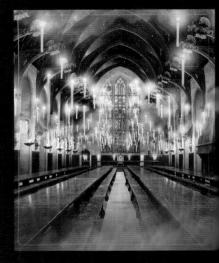

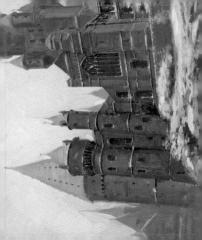

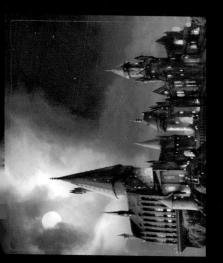

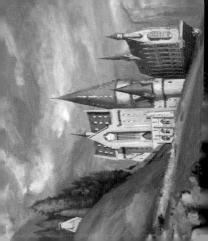

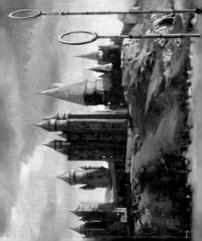

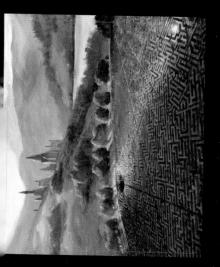

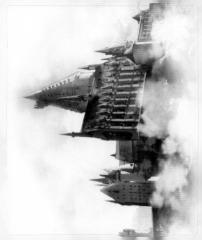